水中畫影（四）

——許昭彥攝影集

許昭彥　著

序詩

沈銘梁　題

水影本窈窕
陽光亮其美
微風扇其迷
青天見足下
白雲供幻遊

構影天地勢
工筆風光雨
修影也改景
欲得巧美影
睜眼耐心找

天時與地利
巧合呈奇觀

忽現又忽失
虛實剎那間
捕影貴乘時

地利尚能求
天時只可遇
絕妙天賜福
水影水中畫
妙畫緣能耐

許君藝無雙

作者附註：沈博士是早我三屆的台大校友，物理系畢業。
他也是我在美國康州住在鄰近的台灣同鄉。

前言——我的水影照相法

許昭彥

　　不像一般水影照片常是一半是實景，另一半是水影，而且水影是「倒影」，我的水影照片大多是至少有90%水影，並且也將水影在電腦中上下倒置，變成「正影」，而且使水影變得光亮，彩色更美。這樣的水影不但因為有廣大天空的水影，就像有空白畫布，要構圖容易，而且畫面因為受水面波動的影響，也就像是畫家揮動畫筆畫出的畫面，使這樣的水影照片變成最像繪畫的照片。現在因為有數位照相機與電腦攝影軟體才能產生這樣的照片。我用的軟體是台灣訊連科技股份有限公司（CyberLink）的PhotoDirector8。

　　在本書28張照片中，有25張就全是水影，沒有實景，而且水影是上下倒置的「正影」，只有

3張（#1〈夏日終了〉、#2〈好伴〉、#4〈坐觀風雲〉）的畫面還有實景（舟、人與狗、鴨子），水影還是「倒影」，但也佔有70%，並且水影中有藍天，白雲構成美的畫面。

　　所以水面的波動情況是要拍照水影照片的重要關鍵。如果波動太大，水面不能有水影（所以風也不能太大）。如果沒有波動，雖然能拍出比較清楚的水影照片，但這樣的水影照片就像是實景照片，不像繪畫，也不生動。這種照片唯一的好處是能拍出有廣大的天空水影作背景的照片，構圖比較容易，如果要照出這樣的實景就要躺在地上，向天拍照。

　　要找到適當的水面波動是不容易。我認為最好的波動是鴨子或鵝在水面浮游時造成的穩靜，緩慢的水面波動。這是我意外發現到的。我有一天在一個常能拍出好照片的池塘上，突然發現我不能再看到好看生動的畫面了，只有「死靜」的水面，我才恍然大悟，那是因為那天沒有鴨子！在本書那張〈快樂伴侶〉（#3）照片中就可看到鴨子造成的美麗背景畫面。所以如果看到有鴨子或鵝浮游的

水面，那就是拍照水影照片的好地方，唯一不好的是鴨子或鵝常會擾亂拍照的畫面構圖，我就不是很喜歡拍照鴨子或鵝的照片。與鴨子或鵝的浮游有相似作用的另一個現象是噴水泉造成的水面波動，我也常能拍出好的水影照片，但拍照時不能太近噴水泉，要有一些距離才能看到適當的水面波動，不會波動太大。

所以要拍到好的水影照片是「可遇不可求」的事，而且拍照時也要有釣魚人的耐心（所以我對人說我是在「釣影」），才能看到最美妙的畫面，這樣如果拍到好照片了，就會覺得很寶貴，因為這樣的照片不但是有繪畫的藝術影像，而且也有照片的精細，我認為這是現代的一種新藝術作品。

在這本攝影集的28張照片中，有6張樹木與4張森林的照片，所以樹影可說是最多的水影照片。不但因為樹是水邊最多的景物，而且樹影受水面的波動後會構成很美的形象（或「姿勢」），何況樹的顏色隨四季而變，所以總是會有美的樹影畫面可拍照。在這本影集中就有美的樹（#19）、黑色的樹（#18）、水中的樹（#20）、老的樹（#22）、紅

色的樹（#21）、會令人感到不安的樹（#26）。所以如果要拍照水影照片可從樹影開始。

　　樹葉也是我拍照水影照片重要的景物，尤其是秋天時浮在水面上的落葉。拍出這樣的水影畫面，將它在電腦中上下倒置後，水面變成天空，而那浮葉就變成像是在天空飄飛的樹葉了，構成美麗的畫面。在這本影集中就有3張這樣的照片（#11〈燦爛秋色〉、#12〈夢幻夜景〉、#13〈童話畫面〉）。大的樹葉在緩慢波動的水面則會構成形象奇特的水影，我到現在就還不知這是怎麼形成的。這本影集有2張這樣的照片（#8〈彩色玻璃樹〉、#9〈珍珠樹〉）。

　　花的水影是比較難找到，因為水邊花不多，就是有，也是很小，這本影集的一張花影就是小花的照片（#15〈春天的花〉），另一張是我意外看到，比較大的花，竟然也是在黃昏時看到的（#16〈黃昏的花朵〉）。又一張是遠離水邊的花叢，所以畫面比較不清楚，但看起來反而有點像印象派畫（#14〈莫奈的花園？〉）。

　　在水面上，光是色彩的影象也能變成繪畫，

可說是像抽象畫，這是因為有廣大天空的水影作背景，就像有一個空白畫布，沒有雜景，任何色彩出現了，如果有些形象就是像畫，所以在美國就有很多這樣的照片。這本影集就有一張（#5〈色彩奇景〉）。這照片是我在康州海邊一個富裕名鎮的船埠水面照到的，那些色彩就是旅館，餐館建築與船的顏色。

船隻的水影當然是攝影者喜歡照的相片，因為誰不想拍到「孤帆遠影碧空盡」的美景？但船影不易拍到，因為有船的水面常常是在海邊，水面波動大，所以要照到船影最好要到小湖去照小舟的水影。人影也不易拍到，因為人常常是在走動，所以一定要照很多張才能拍出最好的姿勢。這本影集的一張（#28〈上學記憶〉）就是我在康州大學一個分校的校園拍到的，那人影是一個學生。我每次看到這照片就會使我想起七十多年前，我在台北上小學時的情景。

所以靠緩慢、穩靜的水面波動，像畫家畫筆的揮動，會使樹木、樹葉、花、色彩、建築、船隻、人物與鴨子等的水影與廣大的藍天白雲水影作背

景，非常容易構圖，而構成各種像繪畫的照片，使喜愛攝影的人能夠進入攝影的新天地，創造新的藝術作品，享受到新的攝影樂趣。

目次

水中畫影（四）

1 夏日終了

小舟停泊，秋葉浮在水面，我雖然還可以看到藍天白雲，但已聽不到夏天的笑聲……。

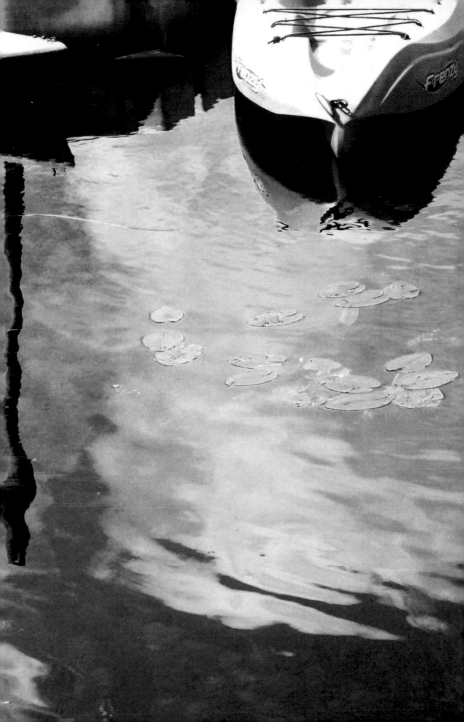

2
好伴

一個人與一隻狗在小舟上，他們不但是在欣賞平靜美麗的水景，也是在享受寶貴的好伴情懷。

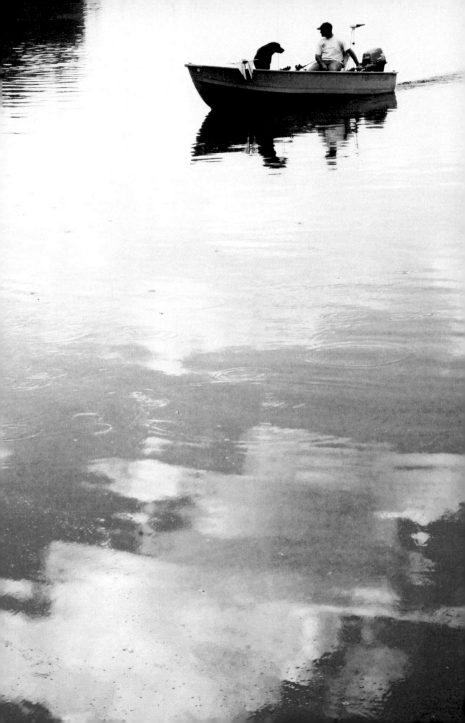

3
快樂伴侶

這是一對鴨子的夫唱婦隨，也是我所看過最美的鴨子，但我就是不能瞭解為什麼雄鴨比雌鴨更美？

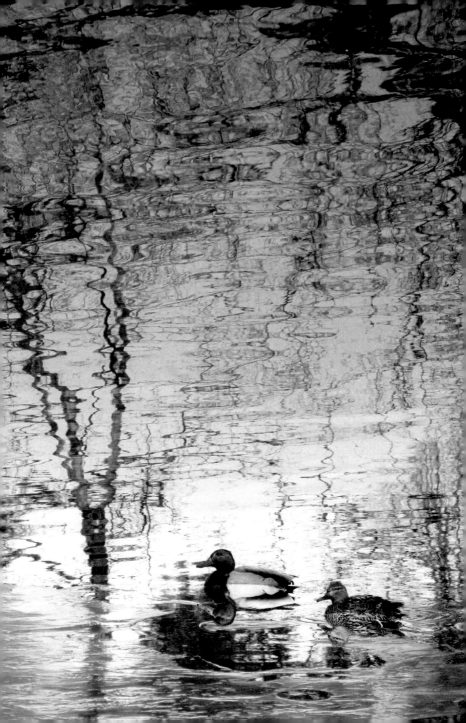

4 坐觀風雲

這鴨子「靜坐」在水面上，不知何去何從？

是否被那綠色的樹影迷惑了？

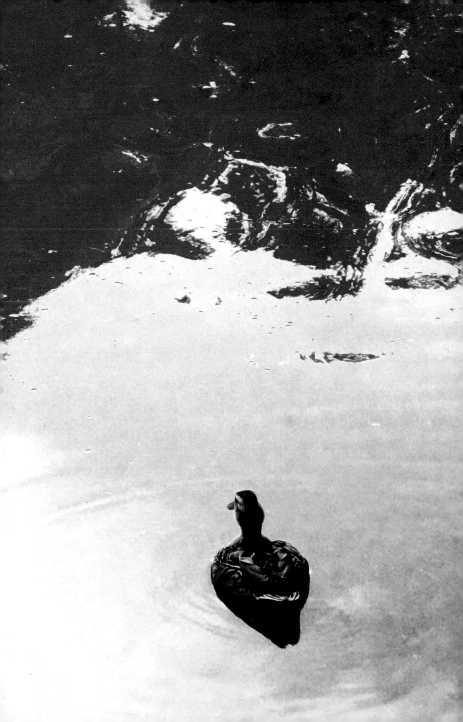

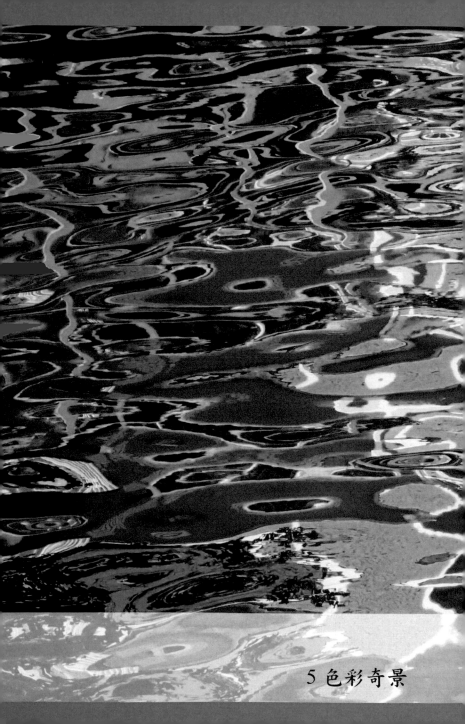

5 色彩奇景

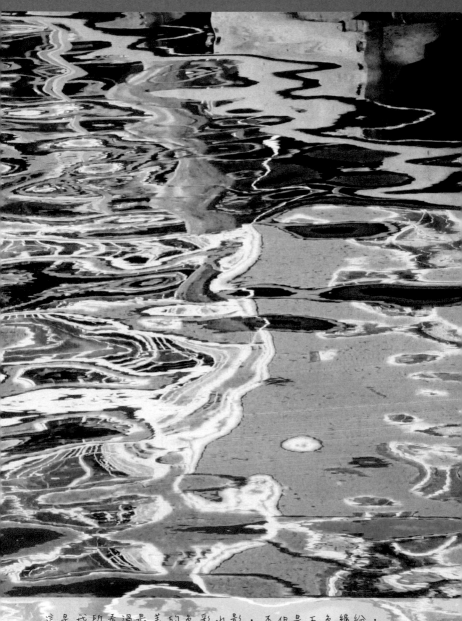

這是我所看過最美的色彩水影，不但是五色繽紛，而且形象迷人。我是在康州海邊一個非常富裕名鎮Old Saybrook的船埠看到的，所以也可說是金銀色彩。

6

綠色形象

非常悅目的色彩，像抽象畫的畫面，誰會說這是照片？誰會想到水影有這樣的畫面？我很幸運已找到了一個尋美的妙法。

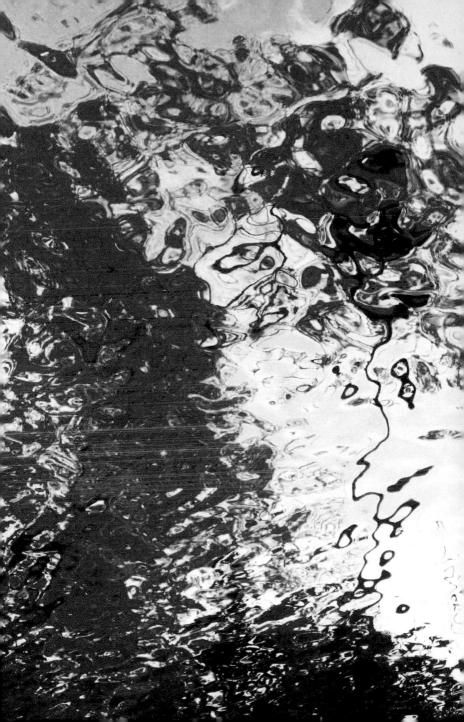

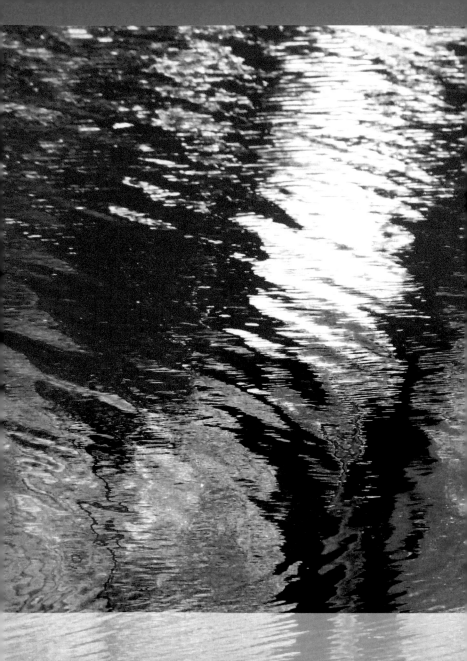

7 色彩展覽

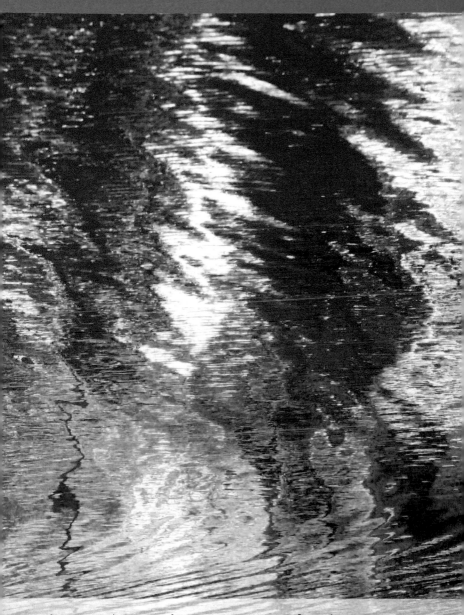

這不是圖畫的人工顏色配合，這是水影色彩的自然
混合。水的波動像畫筆的揮動，畫出了一幅美麗的
色彩展覽。

8

彩色玻璃樹

我是意外地拍到這照片。這是樹葉在緩慢波動的水面構成的美麗形象，所以這是可遇不可求的創作，我是一個很幸運的人。

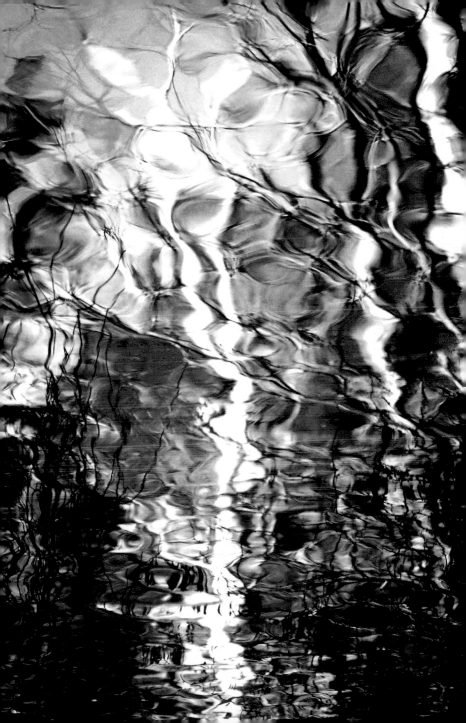

9 珍珠樹

這是像珍珠或泡沫？我到現在還不知這形象是怎麼構成，也不能再重複照出，我只能說這是樹葉在水中構成的美景，是水影照相的奇妙現象。

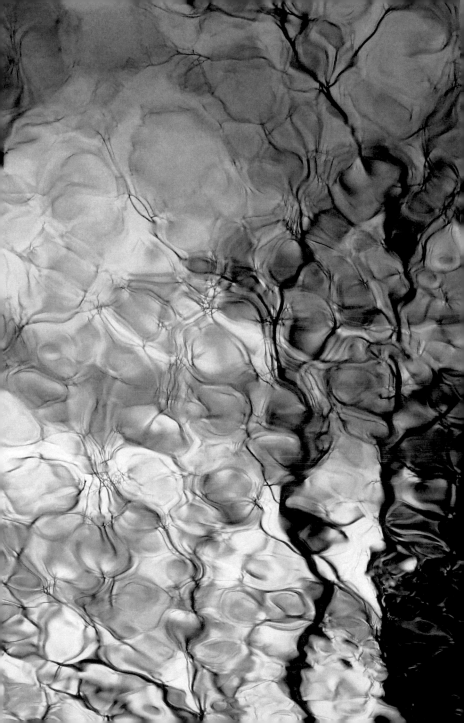

10

黃葉

很少看到這樣黑樹與黃葉色彩的配合，幾乎像是墨筆畫，形象雄渾，所以這是一幅特殊的畫。

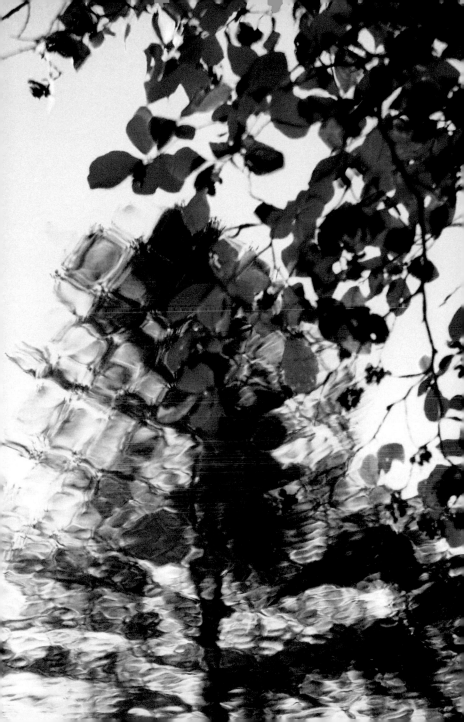

11 燦爛秋色

這是水面上真的紅葉與水中紅色樹影構成的一幅畫。水上的紅色浮葉變成了像在空中飄飛的樹葉，美妙無比。

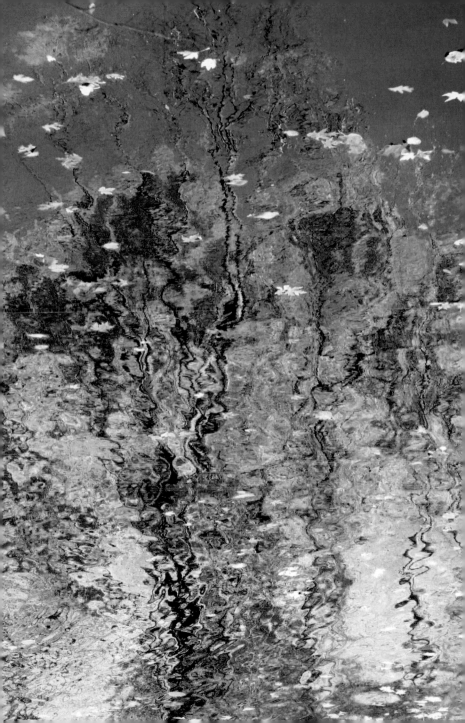

12 夢幻夜景

傍晚時的水面樹葉影上，有真的水上浮葉點綴，使這美景變成了像是一首小夜曲的畫面，我好像也能聽到美妙的樂聲。

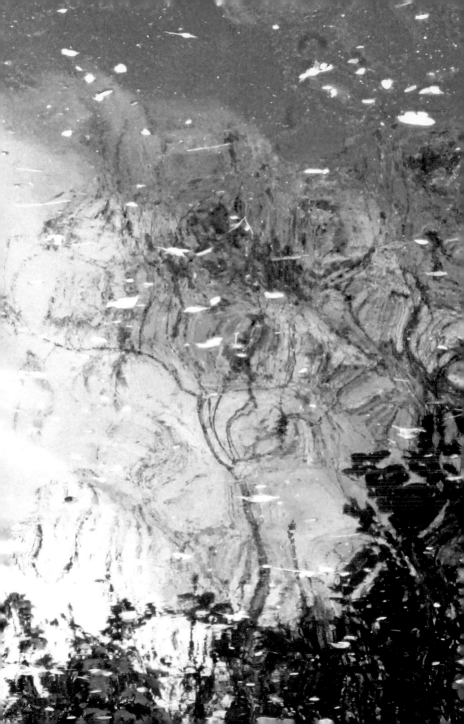

13 童話畫面

細小的水上浮葉，變成了像是在天空飄飛的星群，搖動的樹影也像是圖畫，這是一幅童話世界的畫面。

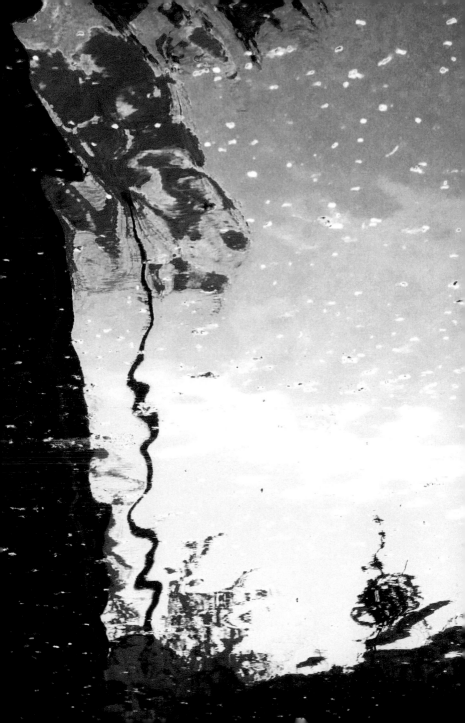

14 莫奈的花園?

雖然這不是真像莫奈（Monet）的畫，但這是像印象派的畫，所以我才敢這樣取名，但加上問號。我要用這照片表達我對莫奈與其他印象派畫家的景仰，我認為水影照片也可說是印象派照片。

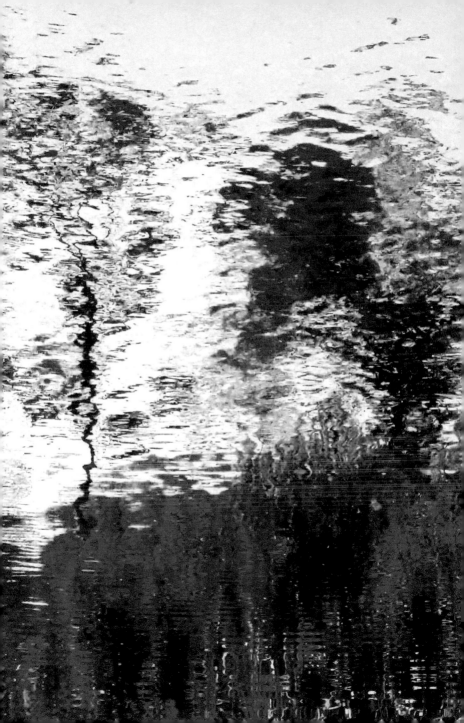

15

春天的花

一朵一朵水影的花，像是樂譜上的音符，使我每次看到這畫面時，也好像會聽到舒伯特的那首「路邊一朵紅玫瑰……」的歌聲。

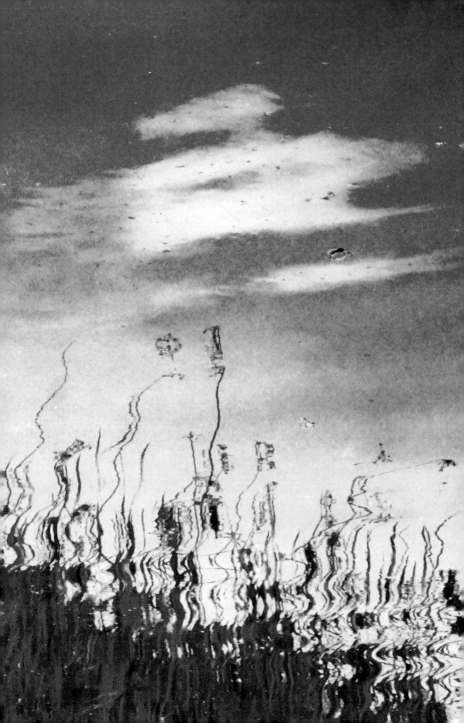

16
黃昏的花朵

黃昏時暗淡的光影下，我竟然在水面上能看到這幾朵美麗的花，我想不到會看到這樣的一幅畫，所以「夕陽無限好，只是近黃昏」也是還有美景可看。

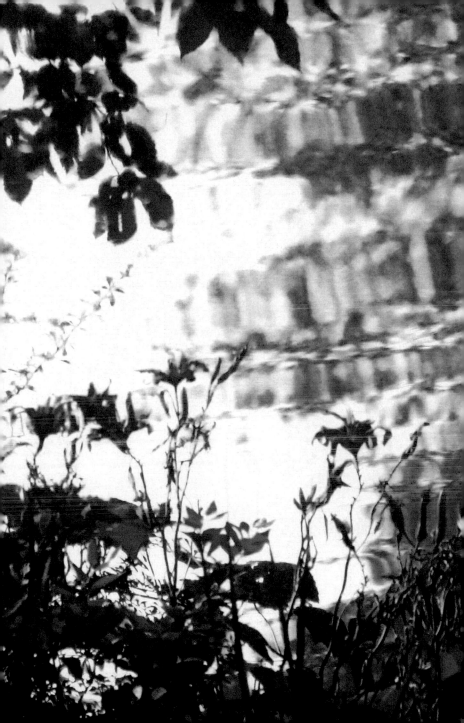

17
樹林

這是樹林王國的景象，雄偉壯觀，我看到了只能讚美與驚嘆。我是多麼幸運能走入這美景王國。

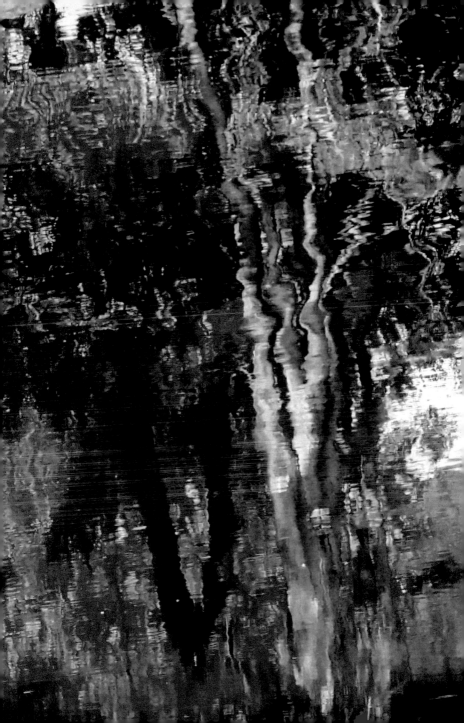

18
黑樹

我沒有看過一棵樹像這黑樹那樣可以自由地向四面八方伸張，好像要衝上天。我羨慕這黑樹的氣勢與壯偉。

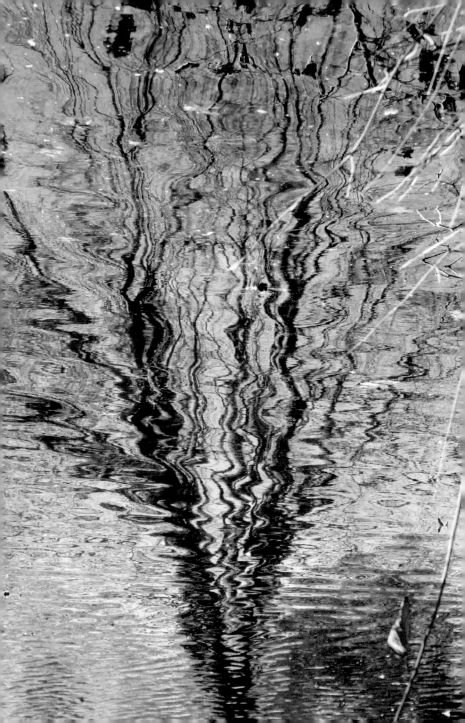

19 一棵美樹

雖然這是一棵樹的水影，但我覺得這比真樹更美。真樹的色彩與形象不會像這樹影那樣變化無窮，那樣生動。

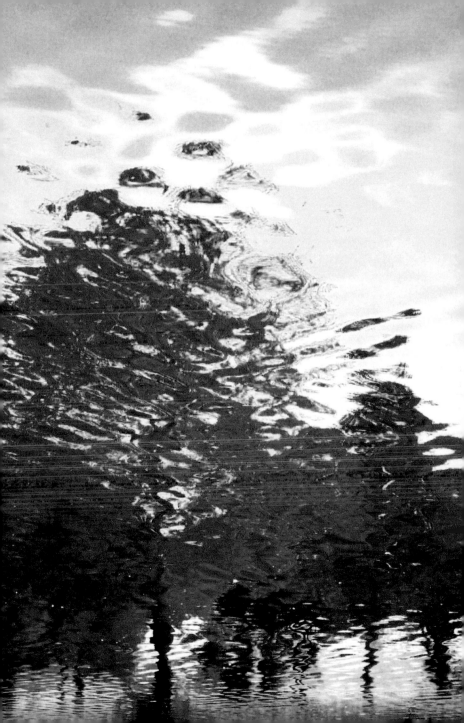

20 水中樹

我想畫家也不大可能想像出這樣的畫面，可是照相機與電腦竟然能產生出來，藝術的創作方法是不是已進入另一個境界？

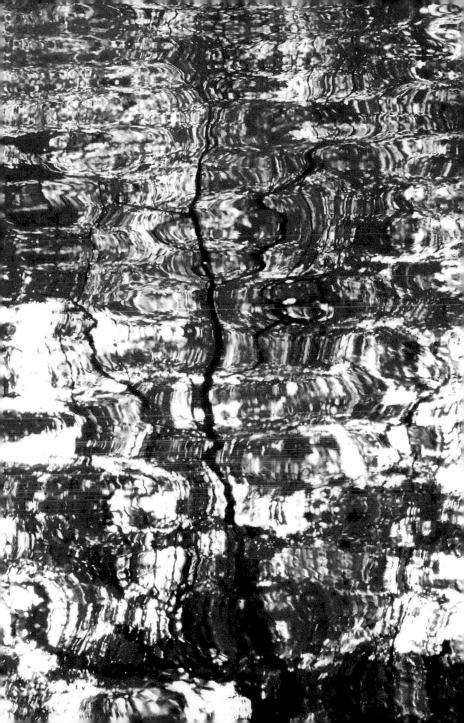

21 秋日樹木

新英格蘭的秋日紅葉是很美，但這畫面吸引我的是那白色樹木，它使這幅景色彩紅中有白，變成清新不俗，也更美。

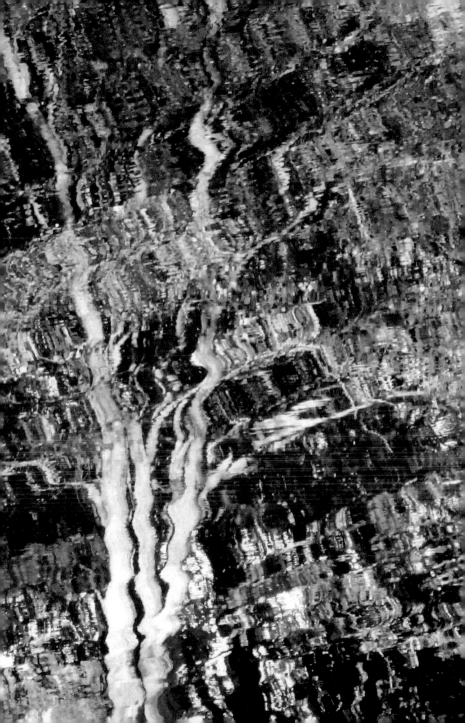

22 一棵老樹

這棵老樹像是四肢掉落，苦鬥掙扎。我沒有看過一棵這樣可憐的樹，我對這樹感到同情。

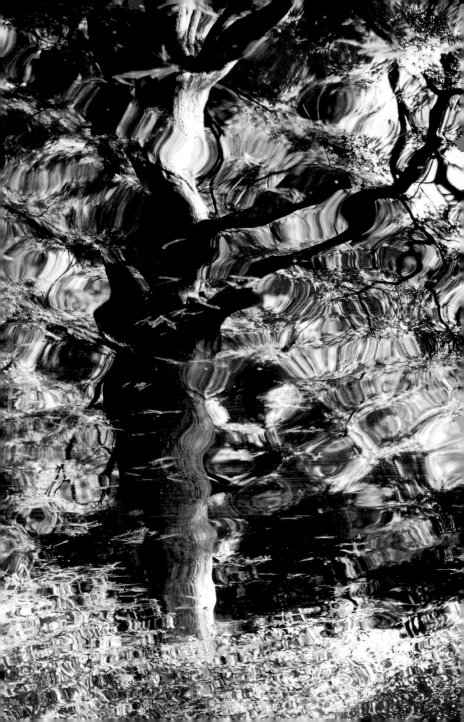

在寧靜的森林中，一隻鴨獨自浮游，自得其樂。我能夠看到這美景，我自己也覺得是一個很幸運的旁觀者。

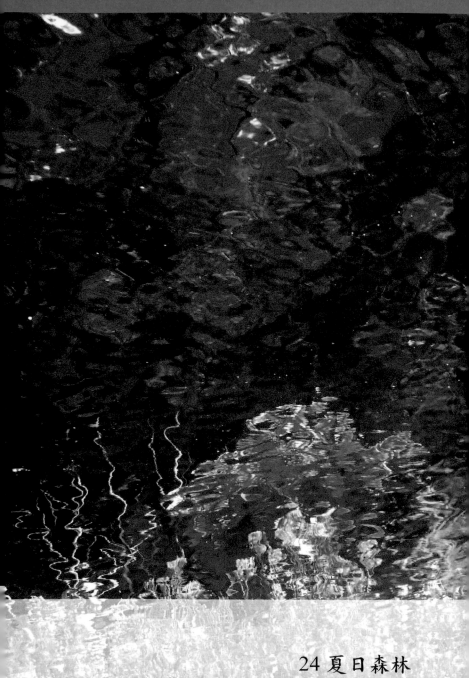

24 夏日森林

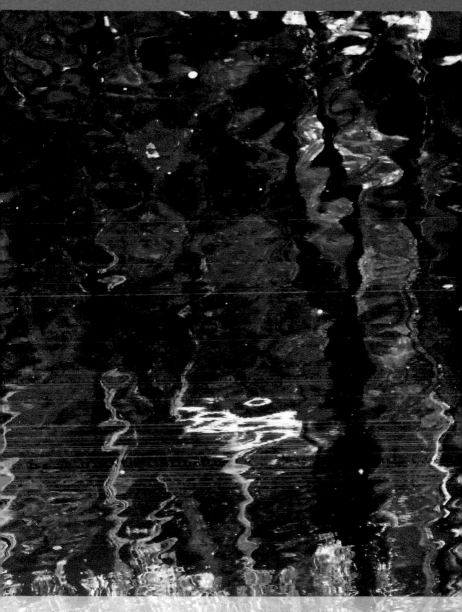

濃厚黃綠色的夏日森林色彩，茂盛的樹葉，高高的
樹木，這不是很像那莎士比亞《仲夏夜之夢》戲劇
的場面？我可以想像那精彩戲劇的演員將要出現了。

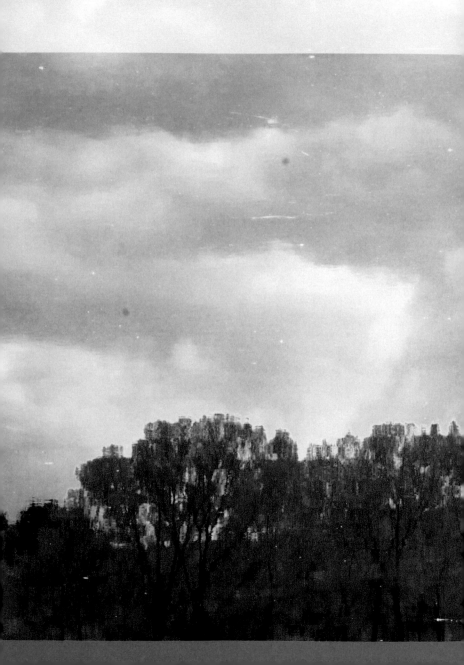

人們有多少機會能看到這樣的森林與白雲天空畫面？
這是天作之合的美景。很可能只有水影照片才能有
這麼柔和如畫的影像，與一般古板的照片不同。

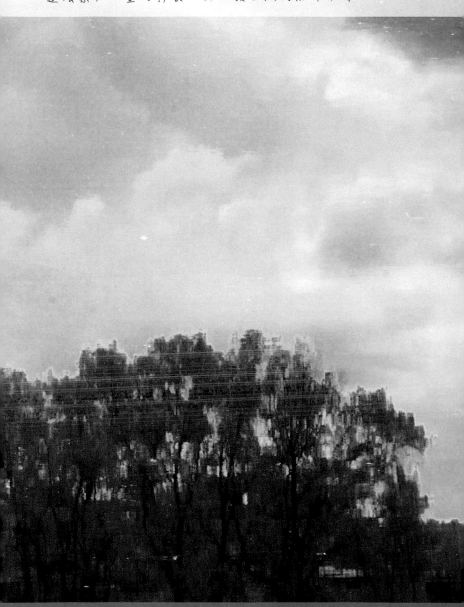

26
野樹

只有水影才能造成這樣的野樹奇景。樹木彎曲粗莽，四處伸張，好像不能控制，我沒有看過這樣令人會感到有點不安的森林景象。

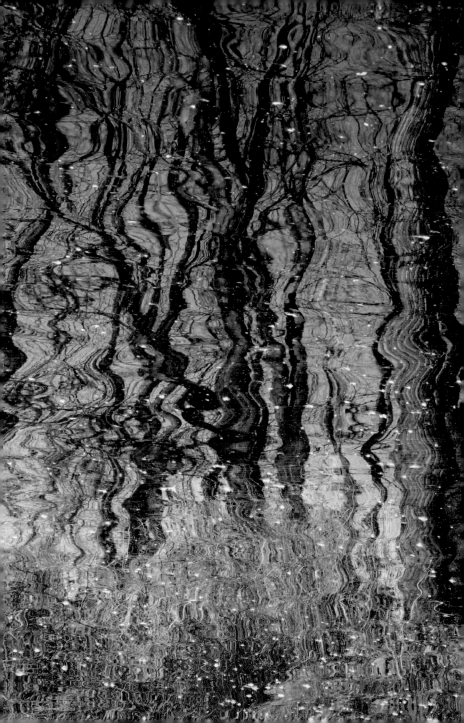

27 一對祖孫

在一個安靜的哈德福市早晨，我看到這對祖孫坐在公園板凳上。我為那祖父感到高興，因為我能瞭解他心滿意足的心情。

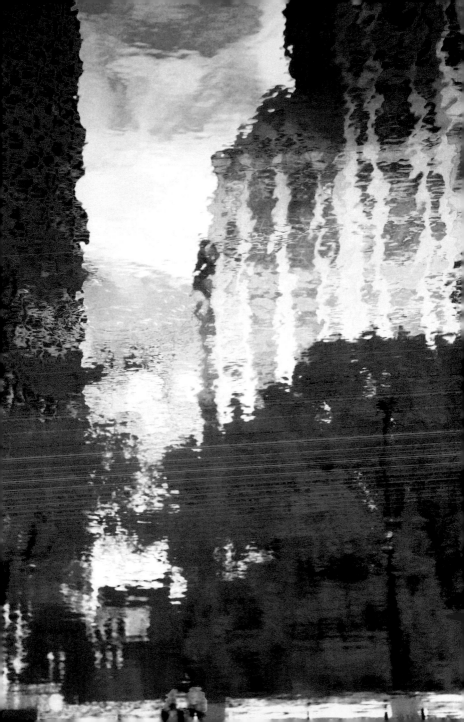

28 上學記憶

看到這水影照片，總會使我想起七十多年
前上小學的情景，那時我的台北延平國小
附近還有稻田，而且也可看到遠遠的藍天
與白雲美景……

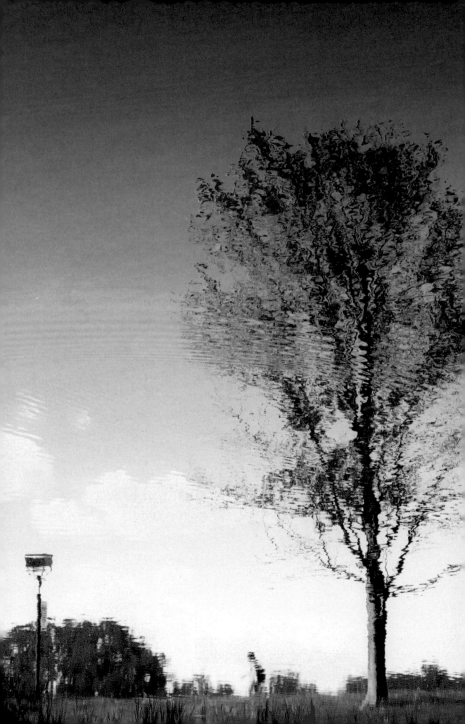

國家圖書館出版品預行編目

水中畫影. 四, 許昭彥攝影集 / 許昭彥著. -- 臺
　北市：獵海人, 2018.03
　　面； 公分
　　ISBN 978-986-96227-2-1(平裝)

　1.攝影集

957.9　　　　　　　　　　　107003444

水中畫影（四）
——許昭彥攝影集

作　　者	許昭彥
攝　　影	許昭彥
出版策劃	獵海人
製作銷售	秀威資訊科技股份有限公司
	114 台北市內湖區瑞光路76巷69號2樓
	電話：+886-2-2796-3638
	傳真：+886-2-2796-1377
網路訂購	秀威書店：https://store.showwe.tw
	博客來網路書店：http://www.books.com.tw
	三民網路書店：http://www.m.sanmin.com.tw
	金石堂網路書店：http://www.kingstone.com.tw
	讀冊生活：http://www.taaze.tw

出版日期：2018年3月
定　　價：190元